中國碑帖名品 二編 [三十七]

傅山嗇廬妙翰

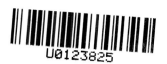

上海書畫出版社

前言

中華文明綿延五千餘年，文字實具第一功。從倉頡造字而雨粟鬼泣的傳說起，歷經華夏子民智慧聚集、薪火相傳，終使漢字生生不息、蔚爲壯觀。伴隨着漢字發展而成長的中國書法，基於漢字象形表意的特性，在一代又一代書寫者的努力之下，最終超越其實用意義，成爲一門世界上其他民族文字無法企及的純藝術，并成爲漢文化的重要元素之一。在中國知識階層看來，書法是中國人『澄懷味象』、寓哲理於詩性的藝術最高表現方式，她净化、提升了人的精神品格，歷來被視爲『道』『器』合一。而事實上，中國書法確實包羅萬象，從孔孟釋道到各家學説，從宇宙自然到社會生活，中華文化的精粹，在其間都得到了種種反映，書法無愧爲中華文化的載體。書法又推動了漢字的發展，篆、隷、草、行、真五體的嬗變和成熟，源於無數書家前啓後、對漢字美的不懈追求，多樣的書家風格，則愈加顯示出漢字的無窮活力。那些最優秀的『知行合一』的書法家們是中華智慧的實踐者，他們匯成的這條書法之河印證了中華文化的發展。

因此，學習和探求書法藝術，實際上是瞭解中華文化最有效的一個途徑。歷史證明，漢字及其書法衝破了民族文化的隔閡和時空的限制，在世界文明的進程中發生了重要作用。我們堅信，在今後的文明進程中，這一獨特的藝術形式，仍將發揮出巨大的力量。然而，在當代社會經濟高速發展、不同文化劇烈碰撞的時期，書法也遭遇前所未有的挑戰，這其間自有種種因素，而漢字書寫的退化，或許是書法之出現踟躕不前窘狀的重要原因。因此，有識之士深感傳統文化有『迷失』和『式微』之虞。書法藝術的健康發展，有賴於對中國文化、藝術真諦更深刻的體認，匯聚更多的力量做更多務實的工作，這是當今從事書法工作的專業人士責無旁貸的重任。

有鑒於此，上海書畫出版社以保存、還原最優秀的書法藝術作品爲目的，從系統觀照整個書法史藝術進程的視綫出發，於二〇一一年至二〇一五年間出版《中國碑帖名品》叢帖一百種，受到了廣大書法讀者的歡迎，成爲當代書法出版物的重要代表。爲了能够更好地呈現中國書法的魅力，滿足讀者日益增長的需求，我們决定推出叢帖二編。二編將承續前編的編輯初衷，擴大名作的匯集數量，進一步提升品質，以利讀者品鑒到更多樣的歷代書法經典，獲得對中國書法史更爲豐富的認識，促進對這份寶貴遺産更深入的開掘和研究。

上海書畫出版社

簡　介

傅山（一六〇七—一六八五），明末清初書畫家、思想家、醫學家。初名鼎臣，字青竹，改字青主等，太原（今山西省太原市）人。世代官宦，明末貢生，年少入『三立書院』，師從山西督學袁繼咸，曾變賣家產籌資至京師爲袁氏誣告案伸冤，當時傳爲士林佳話。甲申明亡後，參與了抵抗李自成的活動。清軍入太原後，便長年流離旅居於山西各地，以行醫和書畫爲生。順治十一年（一六五四），與湖廣黃州府蘄州生員宋謙等密謀反清，事發，入獄幾死，史稱『朱衣道人案』。經多方全力營救，判無罪出獄後，仍與顧炎武等反清遺民來往頻繁。康熙十八年（一六七九）舉博學鴻詞特科，被強徵至京師，稱病不試，亦授內閣中書，辭歸鄉里。傅山在晉中名望極高，精醫術，擅鑒藏，又於經史子集、詩文書畫無所不通，有《霜紅龕集》等著作，後世集成《傅山全書》傳世。其倡導的『寧拙毋巧，寧醜毋媚，寧支離毋輕滑，寧真率毋安排』的書學主張，在書史中影響深遠。

傅山《嗇廬妙翰》，紙本長卷，多紙拼接，縱三十一厘米，橫六百零三厘米，臺北何創時書法藝術基金會藏。卷中鈐有『傅山私印』『僑黃真山』等印。

是卷於壬辰（一六五二年）左右書寫，并非一次寫畢。彼時清軍入關已約八年，傅山時年四十六歲，携母親及家人寄居於陽曲縣好友楊方生家中，可能爲感激楊氏接濟之情，書此卷以表謝意。其內容主要抄錄了《莊子》外篇之《天地》《天道》《天運》三篇，兼有議論、批點、筆記等，是明末雜書卷形式的延續，并將追求奇崛、生僻、集古的潮流風氣推向無以復加的程度。

卷中大量使用奇古文字，含篆隸楷行草諸體，又兼及各家筆法，出處龐雜，有篆書、金文、傳抄古文、異體字、通假字、代表符號，甚至是傅山自創文字。很多情況下，一字有諸多寫法，字形、章法界限被打亂，筆法相互意參混用，字形結構穿插假借，隨意性、篇章感甚強。其許多段落因異體字變形過多而極大地提升了識讀難度，使人不得不感嘆其博學通達與天馬行空的想象力。

這樣的作品，獨標一代，有使觀者望洋興嘆之感，更讓人對字背後的人之思想精神與品格產生好奇。誠如傅山在此卷中所言：『字原有真好真賴，真好者人定不知好，真賴者人定不知賴，得好名者定賴，亦須數十百年後有尚論之人而始定。』如何品鑒，後世自有公論。

戴之莊紫阿果花園有楊昆弟勸曳春廯，迤迤入香林，雪片歷落，胭支莓莓，綴花未侈也。丹崖老子夷睨之，眼花、耳花、鼻花、舌花、身花、意花、根塵識十八花陣。若花有言，令印以死，老子即能斫頭陷胸死花下，尚榮落英，為馬革。浣花翁之詩『不是愛花即欲死』，印為翻之『只為愛花不怕死』。日之夕矣，迷留沒亂，抱懷而反，如傷別。開敷一切樹花夜神柳榆，印若不愛花，若真愛花，死之可也。何待花有言責死乃死也。印憮然，即其負心之人哉。

歷落：疏離散落。

胭支：同『胭脂』，指深紅色的花朵。莓莓：此指花朵茂盛肥美的樣子。《文選》收左思《魏都賦》：『蘭渚莓莓，石瀨湯湯。』

丹崖老子：傅山自號。

夷睨：窺視。

根塵識：佛學中『六根』『六塵』『六識』的合稱，亦稱之為『十八界』。

印：同『我』。

浣花翁：指唐代詩人杜甫。杜甫曾居於浣花溪畔，以此聞名。浣花溪位於今四川省成都市。

憮然：茫然失意之貌。

開敷：花朵盛開。

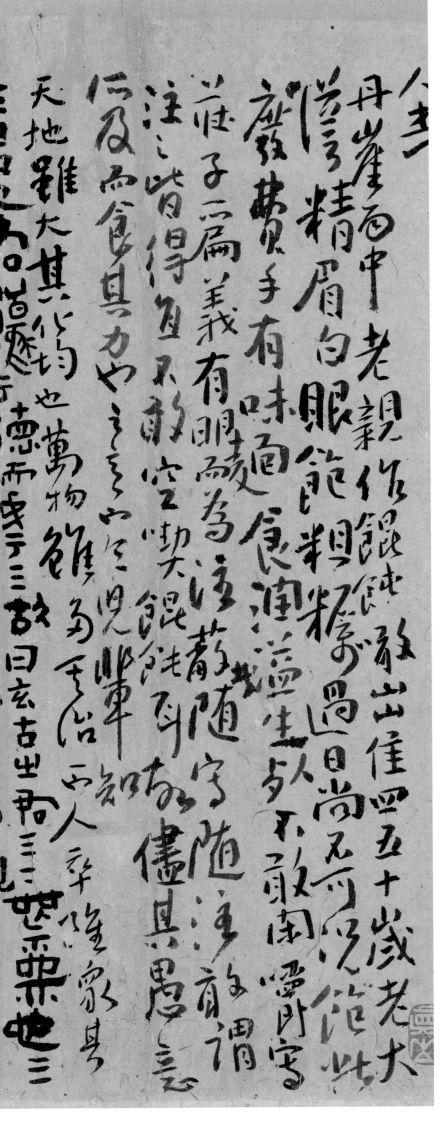

丹崖雨中，老親作餛飩噉山，山佳四五十歲老大、漢，精眉白眼，飽粗糲過日尚不可，況飽此、廢費乎？有味麵食，潤溢生死，不敢閑嚼。寫《莊子》一篇，義有明而爲《注》蔽哉，隨寫隨注，敢謂、注之皆

得，直不敢空吃餛飩耳。故盡其愚意、所及，而食其力也。之意也，令兒輩知。

老親：老母親。

噉：吃，食。

佳：古同『惟』。

《注》：指郭象《莊子注》。郭象，字子玄，洛陽（今河南洛陽）人。西晉玄學家，好老莊，善玄談辯論，博有才學，自成一說。著有《莊子注》，於舊注外別爲解義，大暢玄風，對後世影響深遠。下文『郭注』等皆指其《莊子注》。

其化均也：天地化育萬物平等無二。

其治一也：萬物之條理是一致無二的。

人卒：民眾，百姓。

君：君主，帝王。

玄古：遠古。

天德：順任自然理法，無為而治。

畜天下：養育天下百姓。

主君也。君原于德而成于天，故曰：玄古之君天下，無為也，天〈德而已矣。以道觀言，而天下之君正；以道觀分，而君臣〈之義明；以道觀能，而天下之官治；以道泛觀，而萬物之應〈備。故通於天地者，德也；行於萬物者，道也；上治〈人者，事也；能有所藝者，技也。技兼於事，事兼於義，義兼於德，德兼於道，道兼于天。故曰：古之畜天下者，無欲而天下足，無為物而萬物化，淵靜而〈

天地雖大，其化均也，萬物雖多，其治一也，人卒雖眾，其主君也。君原于德而成于天，故曰：玄古之君天下，無為也，天德而已矣。以道觀言，而天下之君正；以道觀分，而君臣之義明；以道觀能，而天下之官治；以道泛觀，而萬物之應備。故通於天地者，德也；行於萬物者，道也；上治人者，事也；能有所藝者，技也。技兼於事，事兼於義，義兼於德，德兼於道，道兼于天。故曰：古之畜天下者，無欲而天下足，無為而萬物化，淵靜而

神服

白蒿尔疋蘩由胡本坙、氣𤍠月臧邪氣風寒
坙庫補中益氣長毛髮令黑療心懸少食
常饑久服輕身耳目聰明不老如此其嘉
卉何惲長歗鹿食九種解毒之草此其五
孟詵曰坙授酢淹桑葅食甚益人今人

百姓定。記曰『通於一而萬事畢，無心得而鬼〜神服。』〜白蒿，《爾雅》：『蘩，由胡。』《本經》：『坙治五臟邪氣，風寒〜濕痹，補中益氣，長毛髮令黑，療心懸，少食〜常饑。久服輕身，耳目聰明不

老。』〜如此嘉〜卉，何憚長歗？鹿食九種解毒之草，此其五。』〜白蒿，孟詵曰『生挼醋淹爲葅，食甚益人。今人〜

記曰：指有古書記載，并非特指某部典籍。

白蒿：草本植物，中藥材名，爲菊科植物大籽蒿，中醫中主治風寒濕〜痹，疥癩惡瘡等。《本草綱目·草部》：『時珍曰：「白蒿有水陸二〜種，……」』

《爾雅》通謂之蘩，以其易蘩衍也。曰：蘩，皤蒿。即今陸生艾蒿〜也，辛熏不美。由胡，即今水生蔞蒿也，辛香而美。曰：蘩之〜醜，秋爲蒿。則通指水陸二種而言，謂其春時各有種種名，至秋老則皆呼〜爲蒿矣。

《本經》：即《神農本草經》，約成書於漢代，是中醫學中最重要的經〜典之一。相傳起源於神農氏，口口相傳，於東漢時期集結整理成書，作者〜不詳，係秦漢時期眾多醫學家搜集、總結、整理當時藥物學經驗成果的〜專著，奠定了中藥學理論基礎。全書分三卷，載藥三百六十五種，分上、〜中、下三品，提出了用藥配伍『君臣佐使』『七情和合』等重要思想。

孟詵：汝州（今河南省汝州市）人，唐代官員、醫藥學家。精通醫藥、〜養生之術，進士及第，授尚藥奉御，累遷中書舍人。與孫思邈交往甚〜密，晚年辭官歸鄉，九十三歲卒。《新唐書》有傳。有《食療本草》〜《必效方》《補養方》等著作傳世，其中《食療本草》爲現存最早食療〜養生學專著。

按：採撄。

葅：醃菜。

采之，共米麵蒸爲䭔䭅，鹽糖如食姓，皆爽。』夫子問於老聃曰：『有人治道若相倣，可不可，然不然。辯者有言曰：『離堅白若縣寓。』若是則可謂聖人乎？』老聃曰：『是胥易技係、勞形怵心者也。執留之狗成思，猿狙之便自山林來。丘，予告若，而所不能聞與而所不能言：凡有首有趾，無

圖，俗稱麵疙瘩。

夫子：古代對做學問者或對老師、男子的敬稱，此處特指孔子。

相倣：原作『相放』，此處係傅山自改，作『相仿效』之意。按，傅山此義乃依郭象《莊子注》所言。另，于省吾《雙劍誃諸子新證》認爲郭注非是，應解爲『相悖逆』，其云：『放，《釋文》作『方』，《孟子·梁惠王》：『方命虐民。』趙注：『方，猶逆也。』是『方命』猶『逆命』。』

派所主張的著名詭辯論點，其認爲視覺與觸覺有差異，所以一塊石頭放在面前，『視不得其所堅，而得其所白者，無堅也。；拊不得其所白，而得其所堅者，無白也。』由此判斷石頭的堅和白是兩種分離的屬性，不存在一石同時擁有堅、白兩種屬性。

若縣寓：此句意爲分辨石頭的堅白差別，雖紛繁駁雜，但於我卻如同懸於天宇之間那樣顯然明瞭。縣，同『懸』。寓，同『宇』。

執留之狗成思，猿狙之便自山林來：今通行本既如此，文意難通，據陳鼓應《莊子注今譯》，應依各本作『執狸之狗來田，猿狙之便使藉』。意爲狗因爲善於捕捉狐狸而被拴起來幫人捕獵，猿猴因爲靈敏而被人從山林中捉來受辱。田，捕獵。藉，侮辱。

而所不能聞：即『爾所不能聞』。下同。

有首有趾：指身體健全的人。

胥易技係：胥吏以智巧治事，却爲其技藝所繫累。胥，古代小官吏。易，治理。

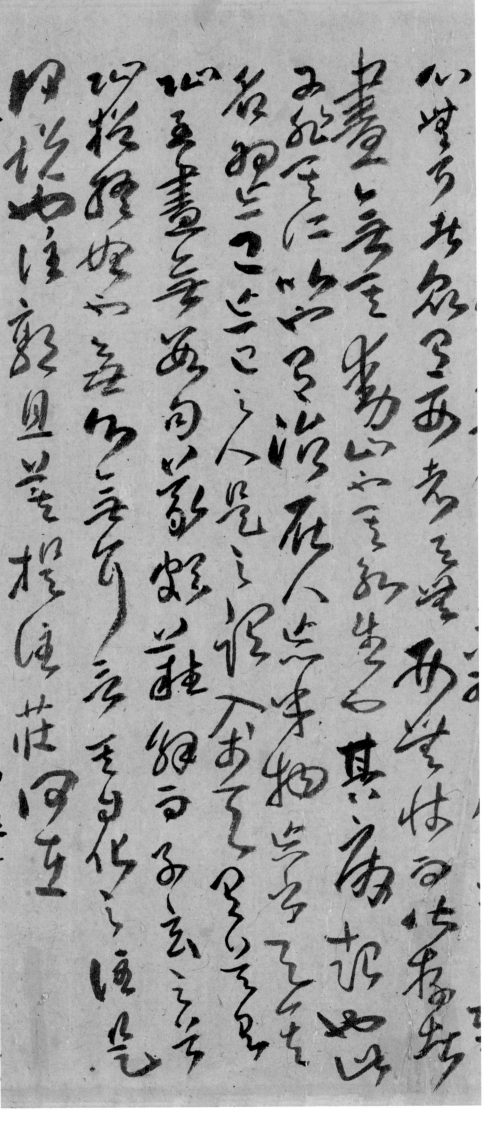

心無耳者衆；有形者與無形無狀而皆存者／盡無。其動止也，其死生也，其廢起也，此／又非其所以也。有治在人。忘乎物，忘乎天，其／名爲忘己。忘己之人，是之謂入於天。』『有首有／趾』至『盡無』數句義頗難解，而子玄之『首／趾猶終始也』『無心無耳言其自化』之注，是／何說也？注郭且莫提，注莊何在？

無心無耳：指無知無聞的人。

有形者：指人。

無形無狀：指天道。

子玄：郭象，字子玄。

三人行而一人惑，所適者猶可致也，惑者少也。二人惑則勞而不至，惑者
勝也。而行也以天下惑，予雖有祈嚮，其庸可得耶？知其不可得也而強
之，又惑也！故莫若釋之而不推。〈不推，
心，至言不出，俗言〈勝也。以二缶鍾惑，而所適不得矣。而今也以天下惑，予雖有祈嚮，其庸可得耶？〉不亦悲乎！大聲不入里耳，《折〈楊黃華》，則嗑然而笑。是故高言不止于衆之
過。豈止武王，禮數法〈度，應時而變，聖人有不得已焉者耶！井田之不可復於後，無再莫想矣。而采儒者，又津津而道之，真可笑矣。然其意未嘗不善，
意，多〈謝而已。〉

所適者：想要去的地方。

而行也以天下惑：
『行』，諸本作『今』。按，『今』字諸體無此法，
應是傅山錯錄。

嗑然：發笑出聲貌。

折楊黃華：各本作『折楊皇華』或『折楊皇荂』，乃古代之小曲俗樂。

祈嚮：指引，嚮導。

不推：不追究。

誰其比憂：誰還會有憂慮呢。比，與。

屬之人：長相醜陋之人。陸德明《經典釋文莊子音義》：『屬，音
賴』。馬叙倫《莊子義證》：『屬，爲「瘺」省。』

大聲不入里耳：高雅優美的音樂不能被俚俗所欣賞。里，通『俚』。

就到達不了想要去的地方了。

以二缶鍾惑，而所適不得矣：疑傅山錯書，各本作『以二垂鍾惑』或
『以二缶踵惑』。此句意爲，如果三人行中有兩個人迷惑而停步不前，

厲之人夜半生其子，遽取火而視之，汲汲然惟恐其似己也。郭注「厲，惡人也」言天下皆不願相惡，其為惡，或迫于苛役，或迷而失性耳。其所謂惡者，貌邪？心邪？貌醜而冀其子之美也，有之矣。若真惡人之生子，則唯恐不蛇不狼濟其惡也，豈有不願者哉？父惡而子少殺焉，其父不知其為福也，而病其子尚無待于人之漁肉也，而已醢之矣。

然不知其心術之足以殺其子，尚無待于人之漁肉也，而已醢之矣。且有一本不傳秘惡經，日夜提牖之矣。

率爾天運

楊五哥、七哥持此卷子要書，村橋無筆久矣。禿穎老腕，盡者結構。「天其運乎？地其處乎？日月其爭於所乎？」

厲之人夜半生其子，遽取火而視之，汲汲然惟恐其似己也。

郭注：「厲，惡人也」言天下皆不願相惡，其為惡，或迫于苛役，或迷而失性耳。然迷者自思復，而惡者自思善。故我無為，而天下化。其說甚蔽，本自承大愚大惑而及此言。厲人，人自知耳。其所謂惡者，貌邪？心邪？貌醜而冀其子之美也，有之矣。若真惡人之生子，則唯恐不蛇不狼濟其惡也，豈有不願者哉？父惡而子少殺焉，其父不知其為福也，而病其子尚無待于人之漁肉也，而已醢之矣。

《南華·天運》

楊五哥、七哥持此卷子要書，村橋無筆久矣。禿穎老腕，盡者結構。

「天其運乎？地其處乎？日月其爭於所乎？」

醢：古代一種極刑，將犯人殺死後，剁為肉醬。

汲汲然：心情急切貌。

天運：日月星辰運轉，風雨四時變幻。

楊五哥、七哥：楊方生的兩個弟弟。傅山書此卷時正僑居於陽曲縣友人楊方生家中。

天其運乎？地其處乎？日月其爭於所乎？孰主張是？孰維綱是？孰居無事推而行是？意者其有機緘而不得已邪？意者其運轉而不能自止邪？雲者為雨乎？雨者為雲乎？孰隆施是？孰居無事淫樂而勸是？風起北方，一西一東，有上彷徨，孰噓吸是？孰居無事而披拂是？敢

意者：或者。

機緘：樞紐機關，指其開閉成為推動事物變化的力量。

隆施：興施，指興降風雨。一說『隆』作『降』。

勸是：勸勉，有助其成。

執主張是？孰綱維是？孰居無事推而行／是？意者其有機緘而不得已邪？意者其運轉而／不能自止耶？雲者為雨乎？雨者為雲乎？孰隆／施是？孰居無事淫樂而勸是？風起北方，一西一東，有／上彷徨。孰噓吸／事？孰居無事而披拂是？敢／

仿偟：即『彷徨』，回轉往來之貌。

噓吸：呼吸。古人認為風乃天地間浩然之呼吸。

披拂：吹動。

問何故?』巫咸袑曰:『來,吾語女。天有六極五常,帝、王順之則治,逆之則凶。九洛之事,治成德備,臨照下土,天下戴之,此謂上皇。』〉

得好名〉者定賴。亦須數十百年後有尚論〉之人而始定。

太宰曰:『蕩聞〉

親。

『虎狼,仁〉殷。』曰:『何謂殿?』莊子曰:『父子相親,何為不仁?』曰:『請問至仁。』莊子曰:『至仁無

字原有有好真賴,真好者人定,不知好,真賴者人定不知,好〉真賴者人定……數十百年之事,沒有的編。

六極五常:即『六合(上下東西南北)』『五行(金木水火土)』。

巫咸袑:假托的人物名。《莊子》一書中常寫設人物之名,以助文意。

九洛之事:上古部落時代,九州部族聚落之事。又楊慎《莊子解》認為是《尚書·洪範》所載『洛書九疇』之事。九疇,夏禹治天下的九法,即『五行、五事、八政、五紀、皇極、三德、稽疑、庶徵、五福、六極』。

商太宰:即周代宋國太宰,名蕩。周代封殷後微子啓於商舊都商丘,立宋國,故稱。太宰,各本作『大宰』,官名,商周時期權掌中央,管理王室事務,春秋時期權位衰降。

殿:句末語助詞,猶『也』。

郢：楚國都城，在今湖北省江陵縣。

冥山：莊子虛構之山名，縹緲冥遠，在北方極地。此句意爲冥山本不易見，不北行而南行至郢，則更無法見到，比喻越是一味癡尊孝親禮儀，便是去真正的仁義越遠。

之，無親則不愛，不愛則不孝。謂至仁不孝，可乎？」莊子曰：『至仁尚矣，孝固不足以言之。此非過孝之言殹，不及孝之言殹。夫南行者至於郢，北面而不見冥山，是何殹？則去之遠殹。故曰：以敬孝易，以愛孝難；以愛孝易，而忘親難；

傳觀忘我難，傳觀忘我爲難，忘三，經傳忘三，爲

傳三，種忘我難夫德遺堯醫門而不藥殿利澤施

紹菓姜菜其起殿

弟千忝事但以貞廉此皆自勉以役我其德者殿不

足多殿故曰至貴國爵并安至

願名譽并食是以道不渝

顧名譽并食是臣道不渝

使親忘我難；使親忘我易，兼忘天下難；兼忘天下易，使天下兼忘我難。夫德遺堯、舜而不爲殿，利澤施〔於萬世，天下莫知殿，豈直大息而言仁孝乎哉！夫孝〔悌仁義，忠信貞廉，此皆自勉以役我其德者殿，不〔足多殿。故曰：至貴，國爵并安；至富，域財并安；至〔願，名譽并安。是以道不渝。」〕凡事要心，寫字則全任手。手九〔分矣，而加心一分，便有欠缺不圓〔之病。俗說逸少多打油詩工手熟〔爲能，此神語也。不知者以爲擬非其〔倫。〕

以道不渝：指依於道而行事。渝，改變。

大息而言：憂心感嘆着去宣揚言說。大息，嗟嘆自誇之貌。

北門成：姓北門，名成，黃帝之臣。

咸池：古代樂章名。

蕩蕩默默：搖晃昏沉，比喻其内心空虛疑惑。

女殆其然哉：你可能就是會那樣吧。

徵：古本作『徵』，同『揮』，揮彈奏樂。

太清：天道。

北門成問於黃帝曰：『帝張咸池之樂於洞庭之野，吾始聞之懼，復聞之怠，卒聞之而惑，蕩蕩默默，乃不自得。』

上曰：『女殆其然哉！吾奏之以人，徵之以天，行之以禮義，建之以太清。夫至樂者，先應之以人事，順之以天理，行之以五德，應之以自然，然後調理四時，太和萬物。四時迭起，萬物循生；』

北門成問於黃帝曰柔張咸池之樂於洞庭之野

吾始聞之懼復聞之怠卒聞之而惑蕩蕩默默乃不自得

三宴殆其然哉吾奏之以人數之以天理之以禮義建之以

太清夫至樂者先應之以拿順之以天理行之以五德應之以

自然然後調理四時太和萬物迭起萬物循生

〇二三

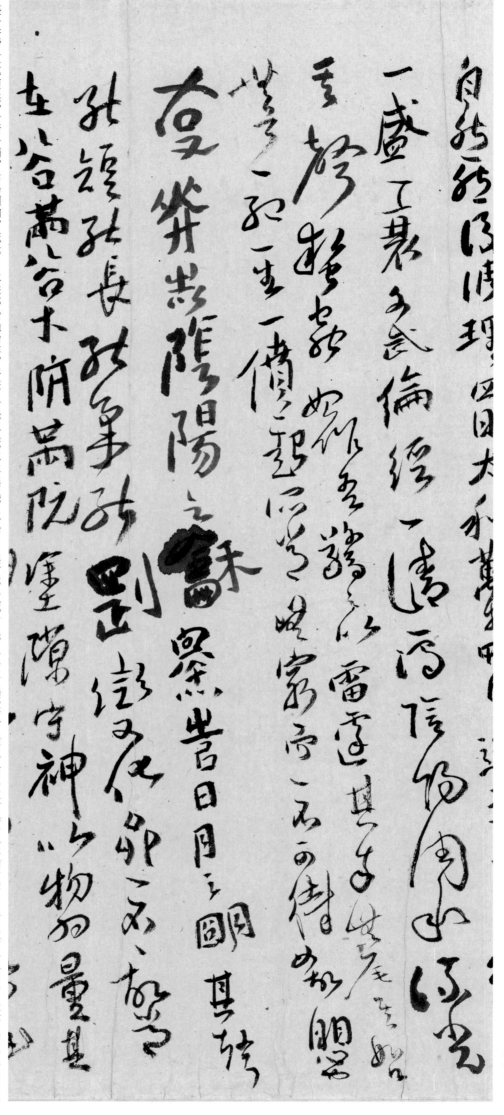

倫經：次序。

僨：仆倒。

一盛一衰，文武倫經；一清一濁，陰陽調和，流光〈其聲〉蟄蟲始作，吾驚之以雷霆；其卒無尾，其始〈無首；一死一生，一僨一起，所常無窮，而一不可待。女故懼也。〈吾又奏之以陰陽之龢，燭之以日月之明。其聲〉能短能長，能柔能剛，變化齊一，不主故常，〈在谷滿谷，在阬滿阬；塗隙守神，以物爲量。其〉

女：同『汝』。

龢：同『和』。

不主故常：不拘於舊例規範。

滿：『滿』之本字。

塗隙：阻塞七竅。塗，借爲『杜』，杜塞之意。

槁梧：几案。

委蛇：隨機應變。

聲揮綽，其名高明。是故鬼神守其幽，／日月星辰行其紀。吾止之於有窮，流之於／無止。子欲慮之而不能知也，望之而不能見也，／逐之而不能及也。儻然立於四虛之道，倚於槁梧而吟：「（心窮乎所欲／知，）目知窮乎所欲見，力屈乎所欲逐，吾既不及，已夫！」形充空虛，／乃至委蛇。女委蛇，故怠。吾又奏之以無怠之聲，調

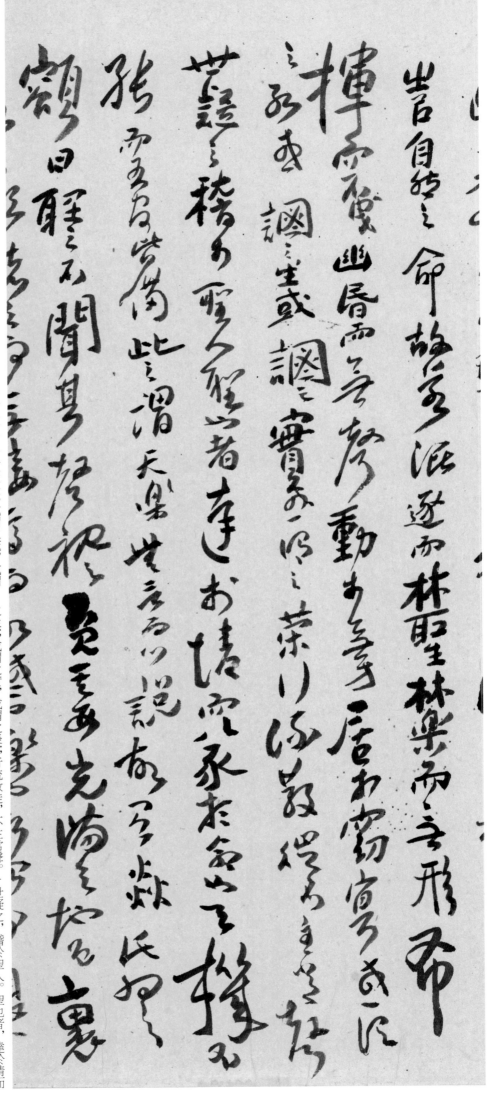

之以自然之命，故若混逐而叢生，林樂而無形，布、揮而不曳，幽昏而無聲。動於無方，居於窈冥；或謂之死，或謂之生，或謂之實，或謂之榮；行流散徙，不主常聲。世疑之，稽於聖人。聖也者，達於情而遂於命也。天機不／張而五官皆備。此之謂天樂，無言而心說。故有焱氏爲之／頌曰：「聽之不聞其聲，視之不見其形，充滿天地，苞裹

自然之命：自然之節奏。命，借爲「令」，節奏。

混逐叢生：指樂聲混然相逐，叢然并生。

林樂：形容樂聲交集在一起，林林總總。

有焱氏：即神農氏，又稱炎帝，上古時代姜姓部落首領，懂得用火，教民耕種，故稱。相傳神農氏發明樂器，作五弦琴，定『宮、商、角、徵、羽』五音。揚雄《揚子》：『昔有神農造琴以定神，禁淫僻，去邪欲，反其天真者也。』

六極。」女欲聽之而無接焉，而故惑也。樂也者，始於懼，懼故祟；吾又次之以怠，怠故遁；卒之於惑，惑故愚；愚故道，道可載而與之俱也。」

吾看畫，看文章詩賦，與古今書法，自謂別具神眼，萬億品類略不可逃。每欲告人此旨，而人罔然。此識真正敢謂千古獨步，若呶呶焉，近於病狂。然不呶呶焉亦狂，而却自知所造不逮所覺。

孔子西遊於衛，顏淵問於師金曰：『以夫子之行爲奚如？』師金曰：

師金：魯國太師，名金。

呶呶：喋喋不休。

惜乎！而夫子其窮哉！文顏淵曰時

殹茅蕘靈曰大南卤猷之未陳殿盛以

陽冰个欲文繡尸祝齊戒以將坐

既陳殿行者踐其首脊蘇者取而爨之而已

蕘已屌躬盧篋衍巾以文繡儲

『惜乎！而夫子其窮哉！』顏淵……『何〔殿〕？』師金曰：『夫芻狗之未陳殿，盛以〔篋〕衍，巾以文繡，尸祝齊戒以將之。及其〔既陳殿〕，行者踐其首脊，蘇者取而〔爨之而已〕。將復取而盛以篋衍，巾以文繡，

芻狗：結草為狗，古代祭祀時所用，以助巫祝之事。行祭祀事時，芻狗備受重視，有文采裝飾，但事畢則棄而賤之。

蘇者：樵夫，砍柴者。陸德明《經典釋文·莊子音義》：『李云：「蘇，草也，取草者得以炊也。」案《方言》云：「江淮南楚之間謂之蘇。」』

爨：燒火做飯。

篋衍：竹匣之類。

將之：送之。《莊子·應帝王》：『不將不迎。』

遊居寢臥其下，彼不得夢，必且數眯
〉焉。今而夫子亦取先王已陳芻狗，取弟
〉子遊居寢臥其下。久伐樹于宋，削
〉迹於衛，窮於商周，是非其夢
〉耶？圍於陳蔡之間，七日不火食，死生相與鄰，是非其眯
〉

数眛：总是像遭了梦魇一般。眛，物入眼以致病，此处形容精神昏邪貌。

伐树於宋：宋国司马桓魋平素极为骄奢，曾为自己建造石椁，三年而未成，孔子严厉批评过此事，故结怨於桓魋。孔子离开鲁国周游列国，来到宋国境内，在大树下给众弟子讲学，不料桓魋带人来砍了大树，并欲杀孔子，孔子祗能携众弟子仓皇逃走。

削迹於卫：孔子周游列国时，至卫国，卫灵公因信谗言而疑心，派人公开监视孔子。孔子不得已离开卫国行至匡，却被当地人误认作是曾在此地带兵作恶的阳虎，孔子一行遂被围困。五日后解困，还被警告不许再回来。削迹，削除车迹，指不被任用。

穷於商周：在宋、卫等国都不得其志。商周，殷地及周国地区。因殷后人被周王封宋国，周公姬旦被封周国，故泛指孔子周游列国的大致区域。

围於陈蔡之间：孔子因在宋国遭桓魋追杀，为防不测，遂改穿粗布便衣脱困。

离开宋国，至陈国又遇局势混乱，乃改道欲前往楚国。途径陈、蔡两国交界一处名负函的地方时，恰逢吴、楚交战，兵荒马乱，被围困其中，绝粮七日，命悬一线。后孔子派子贡与楚人交涉，纔被楚军迎入楚国而得以脱困。

耶？夫水行莫如用舟，而陸行莫如用
車。以舟之可行於水歟，而求推之于陸，
則沒世不行尋常。古今非水陸與？周
魯非舟車與？今蘄行周於魯，是猶
推舟於陸歟！勞而無功，身必有殃。

假未知（夫）無方之傳，應變物而不窮殹。

且子獨不見夫桔槹者乎？引之則俛，舍

之則仰。彼，人之所引，非引人殹，故俛

仰而不（得）罪於人。故夫三皇五帝之禮

義法度，不夷人殹同寅

故三皇五帝之禮樂法笃

繇(？)故陰陽三皇五帝之禮樂

橘柚耶？其未栾反而皆可繇口故祝禮樂

無方之傳：無限之轉化。傳，猶『轉』。

桔槹：汲水之工具，利用槓桿原理，長木桿一端墜重物，另一端綁水桶，取水省力。

偭仰：同『俯仰』。

楂梨橘柚：山楂、梨子、橘子、柚子，謂各有滋味。

彼未知無方之傳，應變物而不窮殹。／且子獨不見夫桔槹者乎？引之則俛，舍／之則仰。彼，人之所引，非引人殹，故俛仰而不得罪於人。／故夫三皇五帝之禮義法度，不衿於同而衿／於治。故譬三皇五帝之禮義法度，其猶楂梨／橘柚耶？其味相反而皆可於口。故禮義／

法度者，應時而變者歟。今取猨狙而衣之以／
周公之服，彼必齕齧挽裂，盡去而後慊。／
觀古今之異，猶猨狙之異乎周公也。故西施／
病心而矉其里，其里之醜人見而美之，歸亦／
奉心而矉其里。其里之富人見之，

堅閉門而不出，貧人／

齕齧挽裂：咬破撕裂。

奉心：即『捧心』。

矉其里：在鄉里皺着眉頭。

猨狙：猿猴。

沛：古沛縣，位於今江蘇省徐州市沛縣。

度數：制度名數。

見之，挈妻子而去之走。彼知美顰而不知顰〈 〉之所以美。惜乎，而夫子其窮哉！〉〈顰字諸體〈 〉無此法。吾偶以橫〈 〉目置賓之中，亦非〈 〉有意如此，寫時忘先豎〈 〉目，既『沙』矣而悟『遂』爾其法猶

『遂』。〈孔子行年五十有一而未聞道，乃南之沛見老聃。老〈 〉聃曰：『子來乎？吾聞子，北方之賢者殹，子亦得道乎？』孔〈 〉子曰：『未得殹。』老子曰：『子惡乎求之哉？』曰：『吾求之於度〈 〉數，五年而未得

殹。』老子曰：『子又惡乎求之哉？』曰：『吾〈 〉

求之於陰陽，十有二年而未得。』老子曰：『然。使道而可獻，則人莫不獻之于其君；使道而可進，則人莫不進之于其親；使道而可以告人，則人莫不告其兄弟；使道而可以與人，則人莫不與其子孫。然而不可

者，無它殹，中無主而不止，外無正而不行。由中出者，不受於外，聖人不出；由外入者，無主於中，聖人不隱。名，公器殹，不可多取。仁義，先王之蘧

中無主而不行……心中不能自主自得，道雖有所耳聞却不能留駐於心；；向外不能落實印證，道雖有所知曉，却不能行事暢達。

廬也，止可以一宿而不可以久處。觀而多責。古之至人，假〔道于仁，托宿於義，以游逍遥之虛，食於苟〕簡之田，立于不貸之圃。逍遥，無爲殹〔苟簡，易養〕殹，不貸，無出殹。古者謂是采真之游。以富爲〔是者，不能讓禄〕；以顯爲是者，不能讓名。親權者，不〔能與人柄〕，操之則慄，舍之則悲，而一無所鑒，以窺其所不休〔〕

蓮廬：草屋。

苟簡：草率簡略。

無出：不用出力氣。

者，是天之戮民殴。怨、恩、取、与、谏、教、生、杀，八者，正之器〉殴，唯循大变无所湮者为能用之。故曰，正者，正殴。其心以为不然者，天门弗凯矣。」「操则慄，舍则悲」二语〉形容亲权之邸，良〉足发笑。〉孔子见老聃而语仁义。老聃曰：『夫番糠眯目，则天地〉四方易位矣；蚊虻噆肤，则通昔不寐矣。夫仁义〉

正之器：人犯错后的纠正方法。

凯：犹『开』。《康熙字典》：『凯，通作「闓」』。『闓，开〉通昔：即『通夕』，『夕』『昔』古通用。

噆：叮咬。

番糠：扬米去糠。番，为古『播』字，借为『簸』。

也。』

憯然：猶『慘然』，被毒害之貌。

乃憤吾心：今本如是，但據郭慶藩《莊子集釋》：『案「憤」，《釋文》本又作「憒」，當從之。賁、貴形相近，故從「貴」之「憒」字常相混。』可備一說。

放風而動：順化自然而行動。

傑傑然：用勁費力之貌。

負建鼓：擊打大鼓。劉師培《莊子斠補》：『負，讀爲「掊」，「掊」猶「擊」也。』

鵠：諸本亦作『鶴』，古『鶴』『鵠』多混用。

名譽之觀，不足以爲廣：名譽之頭銜，不值得去誇耀張揚。

相呴以濕，相濡以沫：相互吐息來濕潤彼此，相互吐沫來滋潤對方。

憯然，乃憤吾心，亂莫大焉。吾子使天下無失其樸，／吾子亦放風而動，總德而立矣，又奚傑傑然，若負／建鼓而求亡子者耶！夫鵠不日浴而白，烏不日黔／而黑。黑白之樸，不足以爲辯，名譽之觀，不足以／爲廣。泉涸，魚相與處於陸，相呴以濕，相濡以沫，／不若相忘于江湖。』孔子見老聃歸，三日不談。弟子問／

曰：『夫子見老聃，亦將何規哉？』孔子曰：『吾乃今於是乎見龍！龍，合而成體，散而成章，乘乎雲氣而養〈平陰陽。予口張而不能嗋，予又何規老聃哉？』子貢曰：『然則人固有尸居而龍見，雷聲而淵默，發

動如天地者乎？』賜亦可得而觀乎？』遂以孔子聲見老聃。老聃方將〈倨堂而應。微曰：『予年運而往矣，子將何以戒我乎？』〈

乘乎雲氣而養乎陰陽：即『乘乎雲氣而翔乎陰陽』。養，通『翔』。

居堂：同『踞堂』，坐於堂中。

予年運而往矣：我年紀已經很老邁了。

戒：同『誡』。警示，教導。

不能嗋：不能合上。

尸居而龍見，雷聲而淵默……安居不動而精神矍鑠，沉默寂靜而震撼人心。雷聲而淵默，應作『淵默而雷聲』，似於文意更通。

贛曰：『夫三王五帝之治天下不同，其係聲名一殿。而先生獨以爲非／聖人，如何哉？』老聃曰：『小子少進！子何以謂不同？』對曰：『堯授／舜，舜授禹。禹用力而湯用兵，文王順紂而不敢／逆，武王逆紂而不肯順，故曰不同。』老聃曰：『小子少進，余語女三王／五帝之治天下。黃帝之治天下，使民心一，民有其親死不哭／而民不非殿。堯之治天下，使母心親，母有爲其親殺其／

殺而民不非殷。舜之治天下，使母心競，民孕婦十〈月生子，子生五月而能言，不至乎孩而始誰，則人始〈有天矣。禹之治天下，使民心變，人有心而兵有順，殺盜非殺人，〈自爲種而天下耳，是以天下大駭，儒墨皆起。其始作有〈倫，而今乎婦，女何言哉！余語女：三皇五帝之治天下，名曰治〈之，而亂莫甚焉。

自爲種而天下耳：此句頗費解。郭象《莊子注》：『不能大齊萬物而人人自別。』又李勉《莊子總論及本篇評註》：『「而」字下漏「役」字。』其意相近。『種』，本也。『自爲種』謂自爲本，即自尊而奴役天下之人也。亦即自尊而獨裁者也。故不服我者輒殺人，殺之而稱之爲盜，使民不敢抗也。』其增字法於文意更明晰，可備爲一說。

不至乎孩而始誰：還沒有長成孩童便早早能問人爲誰，區分你我。

天：人未成年便短命早死。

婦：同『否』，古通用。

蠆蠆：毒蝎一類的毒蟲。

鮮規之獸：體型微小的動物。鮮，少。規，求。鮮規，即所求甚少，指動物體型小，所以需求的食物也少。

蹴蹴然：驚恐不安之貌。

孰知：孰，同「熟」。

以奸者七十二君：以六經禮義，望求見用於諸侯。奸者，讀爲『干』。干，求取。七十二君爲虛言，乃喻孔子求見各國君主次數多。

中墮四時之施，其知憯于蠆蠆之尾，鮮規之獸，莫得安其性命之情者，而猶自以爲聖人，不可恥乎？其無恥殴！」子贛蹴蹴然立不安。

孔子謂老聃曰：『丘治《詩》《書》《禮》《樂》《易》《春秋》六經，自以爲久矣，孰知其故矣，以奸者七十二君，

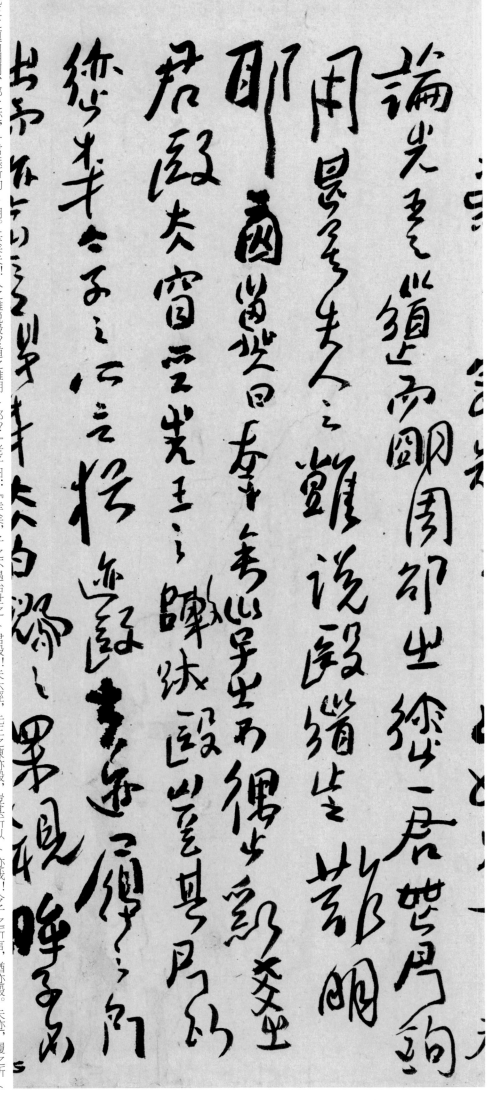

論先王之道而明周、邵之迹，一君無所鉤\用。其矣夫！人之難說殹？道之難明\耶？」老子曰：「幸矣，子之不遇治世之\君殹！夫六經，先王之陳跡殹，豈其所以\迹哉！今子之所言，猶迹殹。夫迹，履之所\

周、邵：周公、邵公，皆為周武王弟弟。周公，姬姓名旦，周文王姬
昌第四子，采邑在周，故稱。輔佐武王滅商，封於曲阜，成王幼，留
朝攝政輔佐。邵公，又稱『召公』，姬姓名奭，封於薊，采邑在召，
故稱。武王死後，姬奭擔任太保，輔佐成王。

鉤用：取用。

白鶂：形如鸕鶿的一种水鳥，羽毛白色，能逆風高飛，又稱『白鷖』。

風化：雌雄相誘，不經交配，感應而成孕生子。大多數鳥蟲生殖器官，交配現象不明顯，或有单性繁殖、孤雌生殖的種類，故古人認爲其是風化交感而孕。

類：一種傳說中形似狸貓的動物，出自《山海經》：『亶爰之山多水，無草木，不可以上。有獸焉，其狀如狸而有髦，其名曰類，自爲牝牡，食者不妒。』

出，而迹豈履哉！夫白鶂之相視，眸子不、運而風化；蟲，雄鳴、於上風，雌應、于下風而化；類，自爲雌雄，故風化。姓不可易，、命不可變，時不可止，道不可壅。苟得於、道，無自而不可；失焉者，無自而可。』孔子不出三／

月，復見曰：『丘得之矣。烏鵲孺，魚傅沫，〈細要者化，有弟而兄啼。久矣，夫丘不與化為人！不與〉化為人，安能化人！』老子曰：『可，丘得之矣！』〉《天道》。篇次居《天運》之前〉天道運而無所積，故萬物成，帝道運而無所積，故天下歸，聖道運而無所積，故海內服。明於天，通於聖，六通四〉辟於帝王之德者，其自為也，昧然無不靜者矣。聖人之靜，非曰靜也善，故靜也；萬物無足以鐃心者，故靜也。水靜則〉明，燭須眉，平中準，大匠取法焉。水靜猶明，而況精神？聖人之心靜乎！天地之鑒也，萬物之鏡也。夫虛靜恬寂〉

烏鵲孺，魚傅沫，細要者化，有弟而兄啼：要，同『腰』，蜂類細腰，
故稱。此句意為，烏鴉喜鵲孵卵而生，魚吐沫而生，蜂風化而生，（人
哺乳胎生，）弟弟出生，哥哥因父母舍長親幼而啼哭。焦竑《莊子翼》
引唐順之《南華經釋略》：『烏鵲孺，卵生，魚傅沫，濕生；細要者，
化生，；有弟而兄啼，胎生。佛所謂「四生」本此。』

與化為人：與造化為友。人，猶『偶』，作伴。

大字：

靜

…謂大本大宗…樂…用…罷樂也用…樸紫用

…能…坐事美夫…白于…慮…此

謂太本大宗…坐也所居均調…人樂坐

…人樂…調…人樂…樂　莊子曰

行書小字：

帝王天子之慮，以此處下〈玄聖素王之道〉也，以此退居而閒遊，江海山林之士服；以此進而撫世，則功大名顯而天下一也。

笑无為則俞·俞者，憂患不能處，年壽長笑。夫虛靜恬惔寂實，无為者萬物之本也。明此南鄉，堯之為君也；明此以林面，舜之為臣也。以此處…

寞无為者，天地之平而道德之至，故帝王〔聖〕休焉。休則虛，則實者倫笑。虛則靜，則動則浮笑。靜則无為也，則任事者責…

寞須眉平中準，大匠取灋焉。水靜猶明…

右欄印刷文：

寞無為者，天地之平而道德之至，故帝王聖人休焉。休則虛，虛則實，實者倫矣。虛則靜，靜則動，動則得矣。靜則無為，無為也，則任事者責〈矣。無為則俞俞，俞俞者，憂患不能處，年壽長矣。夫虛靜恬淡寂寞

無為者，萬物之本也。明此以南鄉，堯之為君也；明此以北面，舜之為臣也。以此處上，〈帝王天子之德〉也；以此處下，〈玄聖素王之道〉也。以此退居而閒游，江海山林之士服；以此進而撫世，則功大名顯而天下一也。〈靜而聖，動而王，無為也而尊，樸素而〈天下莫能與之爭美。夫明白于天地之德者，此之〈謂大本大宗，與天和者〉也。所以均調天下，與人和者也。與人和者，謂之人樂；與天和者，謂之天樂。莊子曰：〉

「吾師乎！吾師乎！齏萬物而不為戾，澤及萬世而不為
仁，長于上古而不為壽，覆載天地、雕刻萬
物而不為巧，此之謂天樂。故曰：「知天樂者，
其生殿天行，其死殿物化。「靜而與陰同
德，動而與陽同
波。」故知天樂者，無天

無物累，無人非：諸本作『無人非，無物累』，於文意無礙。

畜天下：：教養天下百姓。

怨，無物累，無人非，無鬼責。」故曰：「其〈動也天，其靜也地，一心定而王天下；其鬼〈不祟，其魂不疲，一心定而萬物服。」言〈以虛靜推于天地，通于萬物，此之謂〈天樂。天樂者，聖人之心以畜天下殿。」〈

惡世物累世人非世鬼責故曰其

先也其靜也地一心定而王天下其凶

不祟其魂不疲一心定而萬物服言

已虛靜推于萬物此之謂

三樂三樂者聖人之心以畜天下殿

此法質樸，似漢之此法遺留少矣。《有道碑》僅存典刑耳。

夫帝王之德，以天地爲宗，以道德爲主，以無爲爲常。無爲也，則用天下而有餘；有爲也，則爲天下用而不足。故古之王天下者，知雖落天地，不自慮也；辯雖彫萬物，不自說也；能雖窮海內，不自爲也。天不產，而萬物化；地不長，而萬物育；帝王無爲，而天下功。故曰莫神於天，莫富于地，莫大於帝王。故曰帝王之德配天地。此乘天地，馳萬物，而用人群之道也。本在於上，末在於下；要在於主，詳在於臣。三軍五兵之運，德之末也；賞罰利害，五刑之辟，教之末也；禮法度數，形名比詳，治之末也；鐘鼓之音，羽旄之容，樂之末也；哭泣衰絰，降殺之服，哀之末也。此五末

者，須精神之運，心術之動，然後從之者也。末學者，古人有之，而非所以

比詳：做比較、詳審辨。

羽旄：古代樂舞時，舞者裝飾有雉雞尾羽和犛牛尾，華麗繽紛。

衰絰：指喪服。古人喪服胸前有長六寸，廣四寸的麻布，名衰。圍在頭上的散麻繩爲「首絰」，纏在腰間的爲「腰絰」。

降殺之服：因血脈親疏尊卑有別，故所穿喪服形制不同。降殺，原作「隆殺」，疑傅山筆誤。指尊貴卑賤，高下有別。《禮記·鄉飲酒義》：「至於衆賓，升受，坐祭，立飲，不酢而降，隆殺之義別矣。」鄭玄注：「尊者禮隆，卑者禮殺，尊卑別也。」服，服喪。

四時叙：猶作「四時序」。叙，同「序」，下同。

萌區：萌顯與藏匿。區，隱匿。

鄉黨尚齒：鄉里之間重視年齡大小、輩分高低。

先也，〳君先而臣從，父先而子從，兄先而弟從，長先而少從，男先〳而女從。夫先而婦從。夫尊卑先後，天地之行也，故聖人取象焉。天尊地卑，〳神明之位也，〵春夏先，秋冬後，四時叙也。萬物作化，萌區有〳狀，〵盛衰之殺，變化之流也。夫天地至神，而有尊卑先後之叙，而況人道〳乎！宗廟尚親，朝廷尚尊，鄉黨尚齒，行事尚賢，大道之叙也。〵語道而非其叙，非道也；〵語道而非其道者，安取道！〵是故古之明〳大道者，先明天而道德次之，〳

道德已明而仁義次之，仁義已明而分守次之，分守已明而形名次之，形名已明而因任次之，因任已明而原省次之，原省已明而是非次之，是非已明而賞罰次之。賞罰已明而賢／處宜，貴賤履位；仁賢不肖襲情，

因任：因其才能，授任其職。

原省：寬恕其罪，免除其刑。成玄英《莊子疏》：『原者，恕免。省者，除廢。』

分守：各司其職，各在其位。

形名：事物的實體和概念。郭象《莊子注》：『得分而物物之名，各當其形也。』王安石《九變而賞罰可言》：『修五禮，同律度量衡，以一天下，此之謂明形名。』

身。知謀不用，必歸其天，此之謂太平，治之至也。故《書》曰：『有形有名。』形名者，古人有之，而非所以先也。古之語〉大道者，五變而形名可舉，九變而賞罰可言〉也。驟而語形名，不知其本也；驟而語賞

罰，不〉知其始也。倒道而言，迕道而說者，人之所治也，安〉能治人！驟而語形名賞罰，此有知治之具，非知〉

治之道，可用于天下，不足以用天下，此之謂辯士、一曲之人殹。禮法數度，形名比詳，古人有之，此下之所以事上，非上之所以畜下殹。

昔者舜問於堯曰：『天王之用心何如？』堯曰：『吾不敖無告，不廢窮民，苦死者，嘉孺子、而哀婦人。此吾所以用心已。』舜曰：『美則美

治之道：可用于天下，不足以用天下，此之謂辯士、一曲之人殹。禮法數度，形名比詳，古人有之，此下之所以事上，非上之所以畜下殹。昔者舜問於堯曰：『天王之用心何如？』堯曰：『吾不敖無告，不廢窮民，苦死者，嘉孺子、而哀婦人。此吾所以用心已。』舜曰：『美則美、

天王：天子。

不敖無告：不侮慢無依無靠的人。敖，輕視怠慢。無告，無有人可言語者，指孤苦伶仃之人。

天德而出寧：天上升成而地下治平，猶言「地平天成」，比喻上下相稱，萬事妥帖。孫詒讓《莊子斠迻》：「出」當為「土」，形近而誤。《墨子·天志篇》：「君臨下土。」今本「土」誤「出」，是其證。「天」與「土」

時，文皆平列。章炳麟《莊子解故》：「德」，音同「登」。《說文》：「德，升也。」「升」即「登」之借，《公羊·隱五年傳》：「登來」亦作「得來」。故「德」可借為「登」。「登，成也。」天登而土寧，所謂「地平天成」，與下「日月照而四時行」相儷。

矣，而未大也。」堯曰：「然則何如？」舜曰：「天德而出寧，日月照而四時行，若晝夜之有經，雲行而雨施矣。」（堯）曰：「然則膠膠擾擾乎！子，天之合也；我，人之合也。」夫天地者，古之所大也，而黃帝堯舜之所共美也。故／古之王天下者，奚為哉？天地而已矣。／孔子西藏書於周室。子路謀曰：「由聞周之徵／

膠膠擾擾：紛雜擾亂以致無法安寧。

矣，而未大也。」堯曰：「然則何如？」舜曰：「天德而出寧，日月照而四時行，若晝夜之有經，雲行而雨施矣！」堯曰：「膠膠擾擾乎！子，天之合也；我，人之合也。」夫天地者，古之所大也，而黃帝堯舜之所共美也。故古之王天下者，奚為哉？天地而已矣。孔子西藏書於周室。子路謀曰：「由聞周之徵

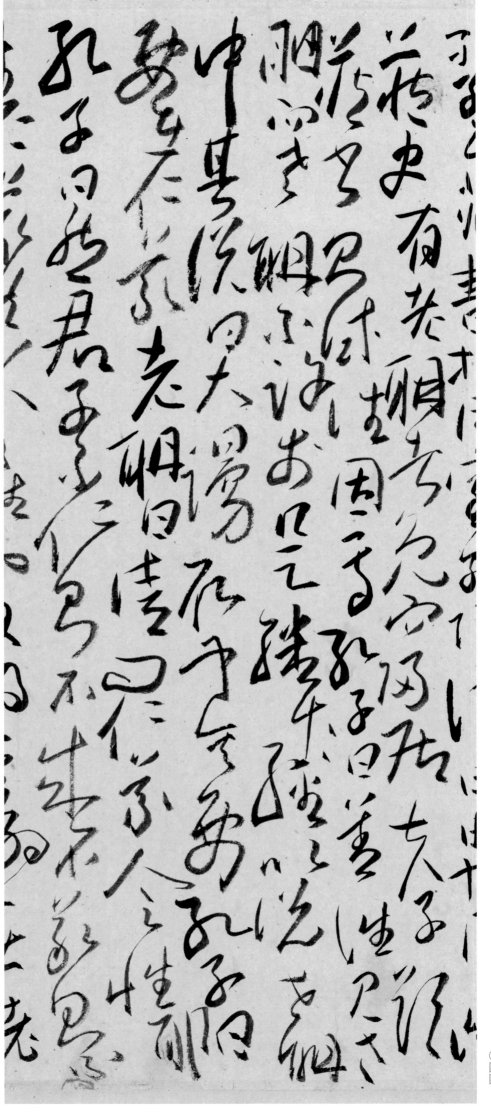

藏史有老聃者，免而歸居，夫子欲〉藏書，則試往因焉。』孔子曰：『善。』往見老〉聃，而老聃不許，於是繙十二經以説。老聃〉中其説，曰：『大謾，願聞其要。』孔子曰：/『要在仁義』老聃曰：『請問，仁/義，人之性邪？』／孔子曰：『然。君子不仁則不成，不義則不〉

徵藏史：古時管理保存圖書典籍的官員名。徵，猶『典』。

繙：同『翻』，編製。

大謾：太過冗長繁多。大，通『太』。

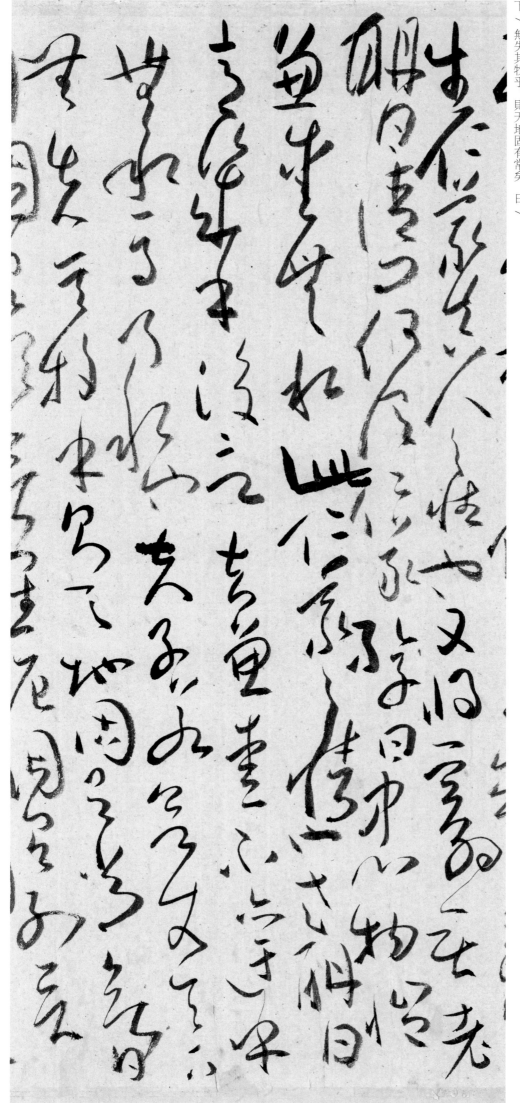

中心物愷：内心之中祥和安樂。

意，幾乎後言：噫，你後面說的這些話危殆啊。意，同『噫』，語氣詞。幾，危殆。

生。仁義，真人之性也，又將奚爲矣？』老

聃曰：『請問，何謂仁義？』孔子曰：『中心物愷，兼愛無私，此仁義之情也。』老聃曰：

『意，幾乎後言！夫兼愛，不亦迂乎！無私焉，乃私也。夫子若欲使天

下無失其牧乎？則天地固有常矣，曰

士成綺見老子曰：……月固有明矣，星辰固有列矣，禽獸固有群矣，樹木固有立矣。夫子亦放德而行，趨道而循，已至矣。又何偈偈乎揭仁義，若擊鼓而求亡子焉？意夫子亂人之性也！

偈偈乎：用力之貌。

士成綺：虛構的人名。

百舍重趼：形容不辭辛苦，遠道而來。百舍，旅行歷經百日。重趼，脚上磨得繭子很厚。趼，同「繭」。

一樣側身，以表謙卑之意。

履行遂進：小步躡足漸行之貌。

動而持，發也機，察而審，知巧而覩於泰，凡以為不信。邊竟有人焉，其名為竊：你的內心奔馳欲動而強作抑制，發動像弩矢一般疾速，察覺事物審慎詳盡，富於智巧并全都展現在驕泰的色貌上，以上

士成綺見老子而問曰：『吾聞夫子聖人也，吾固不辭遠道而來願見，百舍重趼而不敢息。今吾\觀子，非聖人也。鼠壤有餘蔬，而棄妹，不仁也。生熟不盡於前，而積斂無崖。』老子漠然不應。士成綺明\日復見，曰：『昔者，吾有刺於子，今吾心正却矣，何故也？』老子曰：『夫巧知神聖之人，吾自以爲脫焉。昔日，子呼我牛也而謂之牛，呼我\馬也而謂之馬。苟有其實，人與之名而弗受，再受其殃。吾服也恒服，吾\非以服有服。』士成綺鴈行避影，履行遂進，\而問：『修身若何？』老子曰：『而容崖然，而目衝然，而顙頯然，而口闛然，而狀義然，似繫馬而止也。動而持，發也機，察而審，\知巧而覩於泰，凡以爲不信。邊\竟有人焉，其名爲竊。』\夫子曰：『夫道，于大不終，於小不遺，故萬物備。廣廣乎其無不容也，淵乎其不可測\也。形德仁義，神之末也，非至人孰能定之！夫至人有世，不亦大乎，而不足以爲之累。天下奮柄\而不\與之偕，審乎無假而不\與利遷，極物之真，能守其本，故外天地，遺萬物，而神未嘗有所困\也。通乎道，合乎德，退仁義，賓禮樂，至人之心有所定矣。』

棄妹：猶『棄昧』，不知愛惜而遺棄。

生熟：粟帛、飲食，指日常享用之物。

吾心正却：我的內心正有所覺悟。却，通『隙』，指心中開竅。

鴈行避影：側身斜行，表示尊重恭敬。鴈行，大雁隊列似『人』字，兩側斜勢，行走如雁行，以示對尊者之禮。避影，像要避開自己影子

衝然：瞠目瞪眼之貌。

穎穎然：穎，額頭。穎然，寬大顯露之貌。

闛然：開口辯論之貌。闛，章炳麟注：『闛』，借爲『卬』。《說文》：『卬，口也。』

義然：高大巍峨之貌。義，借爲『峨』。

奮柄：奮力爭取權柄。

本心。

審乎無假而不與利遷：處於逍遙無待之境界而不爲利益誘惑邊變。

賓禮樂：擯棄禮樂。俞樾注：『賓』，當讀爲『擯』，謂擯斥禮樂也。與上句『退仁義』一律。《達生篇》曰：『賓於鄉里，逐於州部。』此即假『賓』爲『擯』之證。

世之所貴道者書也，書不過語，語有貴也。語之所貴者意也，意有所隨。意之所隨者，不可言傳也，而世因貴言傳書。世雖貴之哉，猶不足貴也，為貴非其貴也。故視而可見者，形與色也；聽而可聞者，名與聲也。悲夫，世人以形色名聲為足以得彼之情！夫形

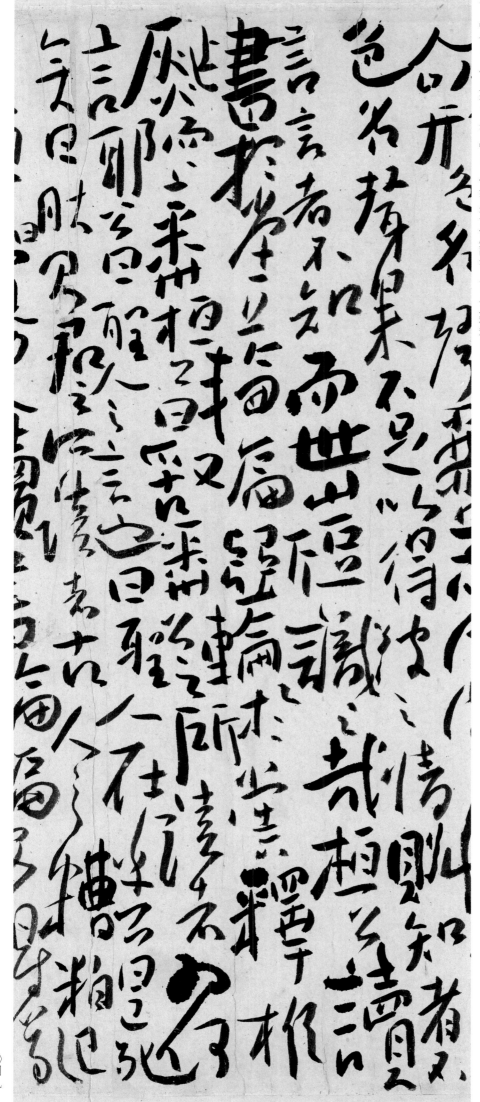

輪扁：製作車輪的匠人，名扁。

斲：刀斧削砍，此指製作車輪。

色名聲果不足以得彼之情，則知者不〉言，言者不知，而世豈識之哉？　桓公讀〉書於堂上，輪扁斲輪於堂下，釋椎〉鑿而上，問桓公曰：『敢問公之所讀者何〉言邪？』公曰：『聖人之言也。』曰：『聖人在乎？』公曰：『已死〉矣。』曰：『然則君之所讀者，古人之糟粕已〉

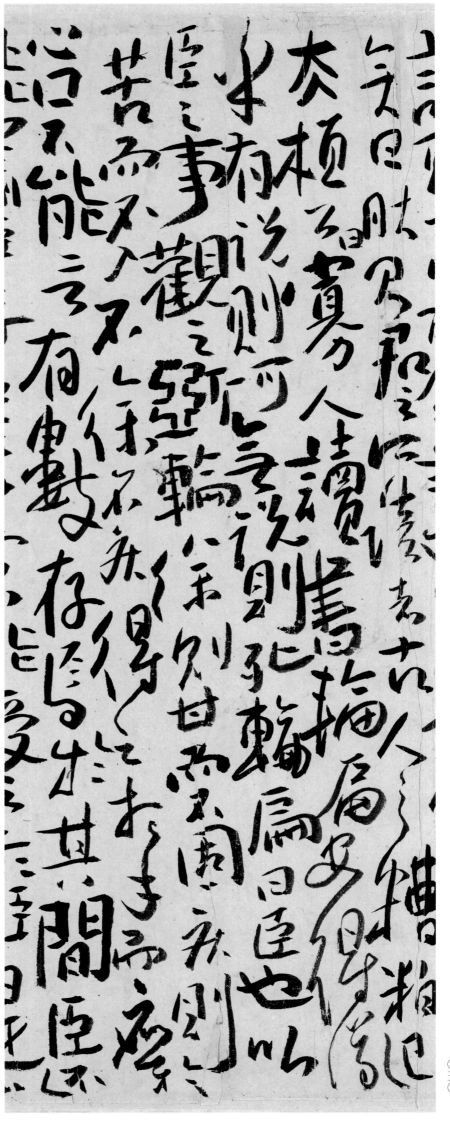

夫！』桓公曰：『寡人讀書，輪扁安得議∖乎！有說則可，無說則死。』輪扁曰：『臣也以∖臣之事觀之。斲輪，徐則甘而不固，疾則∖苦而不入。不徐不疾，得之於手而應於∖心，口不能∖言，有數存焉於∖其間。臣不∖

徐則甘而不固，疾則苦而不入⋯（車輪有孔，輻條需入孔以固，）輪∖孔太寬則輻條脫滑不夠堅固，∖輪孔太窄則輻條緊澀難以置入。徐，∖寬。甘，滑。疾，緊。苦，澀。

數⋯術，指製作車輪的技藝中富有奧妙。

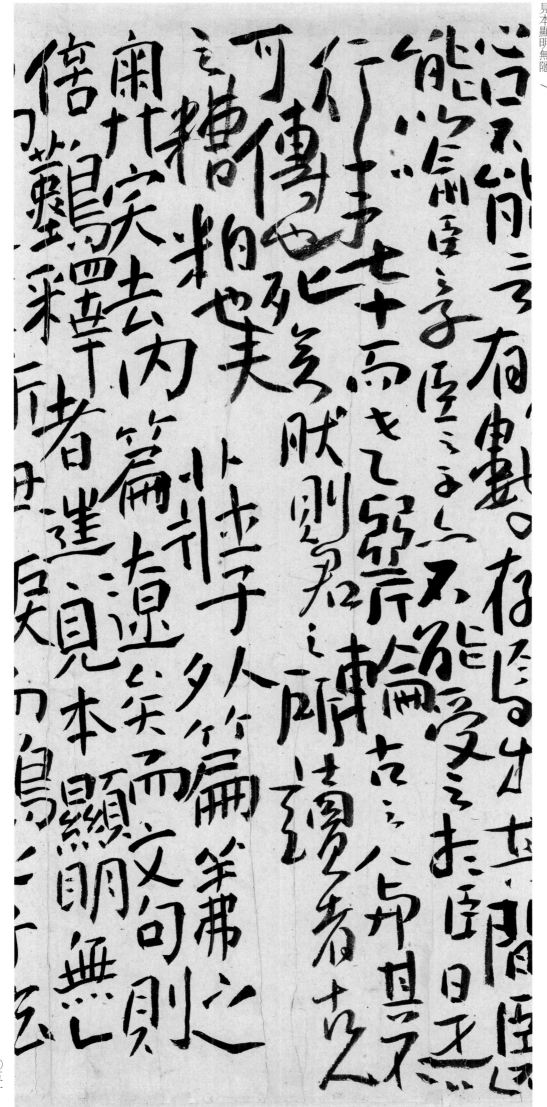

實：「窐」之異體。隱暗之處，比喻境界深奧。

能以喻臣之子，臣之子亦不能受之於臣，是以〈一〉行年七十而老斲輪。古之人與其不可傳也死矣，然則君之所讀者，古人〈二〉之糟粕也夫！」〈三〉莊子《外篇》義之〈奧實〉去《内篇》遼矣，而文句則〈四〉信難釋者，往往

見本顯明無隱，

仵藝采其所扭揆而鳴之子玄
而却之其所扭揆而鳴之子玄
之注苟有實而名弗受再受其殃
是也

而却之其所扭揆而鳴之。子玄／之注苟有實，而名弗受，再受其殃／是也。

歷代集評

吾八九歲即臨元常，不似，少長，如《黄庭》《曹娥》《樂毅論》《東方贊》《十三行》《洛神》，下及《破邪論》，無所不臨，而無一近似者。最後寫魯公《家廟碑》，略得其支離。又溯而臨《争坐》，頗欲似之。又進而臨《蘭亭》，雖不得其神情，漸欲知此技之大㮣矣。老來不能作小楷，然於《黄庭》日厛其微裁，欲下筆又復千里。

——清 傅山《霜紅龕集》

書法宗王右軍，得其神似，趙秋穀推爲當代第一。時人寶貴，得片紙争相購。先生亦自愛惜，不易爲人寫，不得已多爲狂草，口之非所好也，惟太原《段帖》乃其得意之筆。母喪，貴官致賻，作數行謝，貴者喜曰：『此一字千金也，吾求之三年矣。』其寶重如此。

——清 劉紹攽《傅青主先生傳》

工書，自大小篆隸以下，無不精。嘗自論其書曰：『弱冠學唐晉人楷法，皆不能肖，及得松雪、香山墨迹，愛其圓轉流麗，稍臨之則遂亂真矣。』已而乃愧之曰：『是如學正人君子者，每覺其觚棱難近，降與匪人游，不覺其日親者。松雪曷嘗不學右軍，而結果淺俗，至類駙王之無骨，心術壞而手隨之也。』於是復學顔太師，因語人學書之法，寧拙毋巧，寧醜毋媚，寧支離毋輕滑，寧真率毋安排。君子以爲先生非止言書也。

——清 全祖望《陽曲傅青主先生事略》

工分隸及金石篆刻。

——清 王士禎《池北偶談》

書法晉魏，正、行、草大小悉佳。曾見其卷幅册頁，絶無氈裘氣。

——清 楊賓《大瓢偶筆》

傅青主如蠶叢棧道，級幽梯峻，康衢人裹足不進。

——清 桂馥《國朝隸品》

先生爲國初第一流人物，世争重其分隸，然行草鬱勃更爲殊觀也。嘗見其《論書》一帖云：『老董衹是一個秀字。』知先生於書未嘗不自負，特不欲以自名耳。

——清 郭尚先《芳堅館題跋》

隸體奇古，與鄭谷口齊名。

——清 沈濤《匏廬詩話》

傅山草書，能品上。

——清 包世臣《國朝書品》

先生之書，以小正書爲第一，行草次之，分隸又次之。予舊藏其手書《霜紅龕》詩稿，小楷卷子絶精，辛亥秋爲人盜去，惜哉！

——清 李放《皇清書史》《又藏山水一册多以古篆題款》

其學大河以北莫能及者。

——清 吳翔鳳《人史》

草學天逸

圖書在版編目（CIP）數據

傅山嗇廬妙翰／上海書畫出版社編．—上海：上海書畫出
版社，2023.5
（中國碑帖名品二編）
ISBN 978-7-5479-3089-2

Ⅰ．①傅… Ⅱ．①上… Ⅲ．①楷書－法帖－中國－清代 Ⅳ．
①J292.26

中國國家版本館CIP數據核字（2023）第076897號

中國碑帖名品二編［三十七］

傅山嗇廬妙翰

本社 編

責任編輯	張恒烟 馮彥芹
審 讀	陳家紅
圖文審定	田松青
責任校對	朱 慧
封面設計	王 峥
整體設計	馮 磊
技術編輯	包賽明

出版發行	上海世紀出版集團
	◎ 上海書畫出版社
地址	上海市閔行區號景路159弄A座4樓
郵政編碼	201101
網址	www.shshuhua.com
E-mail	shcpph@163.com
印刷	上海雅昌藝術印刷有限公司
經銷	各地新華書店
開本	710×889 mm 1/8
印張	7.5
版次	2023年6月第1版
	2023年6月第1次印刷
書號	ISBN 978-7-5479-3089-2
定價	66.00元

若有印刷、裝訂質量問題，請與承印廠聯繫

本書圖片由何創時書法藝術基金會提供